LARGE PRINT WORDSEARCH PUZZLES
POPULAR
MOVIES OF THE 2000S

All rights reserved. No part of this book may be reproduced or transmitted in any form by any means, electronic or mechanical, including photocopying, scanning and recording, or by any information storage and retrieval system, without permission in writing from the publisher, except for the review for inclusion in a magazine, newpaper or broadcast.

Cover and page design by Cool Journals Studios - Copyright 2016

Word Search Instructions

Your list of words will be found on the left side of the book. A total of 25 words will be given for each word search. Plus one secret word for you to discover. Use the blank space at the end of the list to write your secret word.

Cross out or check off each word as you find them on your list.

Search up, down, forward, backward, and on the diagonal path to find the hidden words.

An answer key will be provided on the top of the following page for each word search.

Good luck and have lots of fun!

ALI | PUZZLE #1

- AFRICA
- ASSASSINATED
- BELINDA
- BOXER
- BUNNY
- CASSIUS CLAY
- CHAMPION
- CHEAT
- DOMINATE
- ELIJAH
- FOREMAN
- FRAZIER
- HEAVYWEIGHT
- HIATUS
- LISTON
- MUHAMMAD ALI
- MUSLIM
- PRISON
- ROPES
- SILVER
- SUSPENSION
- TAUNTS
- TRAINER
- VERONICA
- YOUNGEST
- _____

```
D V E L I J A H D P T T S E G N U O Y M
E R W R C V M Q S O N O I P M A H C Z W
T N N J T L D T Y D M K M S E P O R V T
A T C D T P N T N M M I T N N T K Q M V
N L K D Z U W O H R U A N M K G A M J T
I C N X A N T P T V F H Y A J K L E Z J
S A N T T S R R N R V N A N T Y M R H V
S S Y N I I A B I N E L Q M N E C T K C
A S Y L S I G C J A R T D B M U M K Y B
S I J O N M A R K M O N B G E A B X P O
S U N E B K Q E R E N L B B F L D H F X
A S R D X R T V L R I T L F M E I A T E
T C D M M W E L K O C Z Q T R D D N L R
D L N K R S F I N F A K L I K H R R D I
L A K Z U R N S Z M M V A V H M R L G A
T Y L T W X D J V A X Z N N W I J B F P
F D A Q L W N X G K R G N V B L K P F D
R I T N V Q F N M F X F Q X B S K H K M
H H E A V Y W E I G H T G L H U D T Q V
H K B R F S U S P E N S I O N M T G B K
```

ALI
PUZZLE #1

ANSWER KEY

WATCHMEN | PUZZLE #2

- ADRIAN
- COMEDIAN
- COSTUME
- DANIEL
- DESTRUCTION
- DR MANHATTAN
- ENERGY
- HOLLIS MASON
- LAURIE
- MACHINE
- MOLOCH
- MURDER
- NITE OWL
- NIXON
- NUCLEAR
- OZYMANDIAS
- PRISON
- PYRAMID
- REPORTER
- SALLY
- SILK SPECTRE
- SUPERHEROES
- VIGILANTES
- WALTER
- WATCHMEN
- _____

```
H Z P K W S R D E S T R U C T I O N M T
J B Y X J C A X D I M A R Y P X W Y H D
S M O L O C H L K T B R R C G N N L T N
I K P Q L D M N L F H N G J G H L M B
L R M N I X O N Z Y Q X K H M J M H D M
K D Z N O S A M S I L L O H R A Z G W R
S R N R J E M U T S O C N R C D X A L A
P M B I Y L G L J M T H N H K M T G S E
E Y U D T G Q X L M B X I R N C N N E L
C S G R T E R T M W V N J O H E A F O C
T G A V D W O E H K E C S M I P T P R U
R P C I Y E R W N V L I E R Y Y T Q E N
E N O J D D R G L E R N U R X R A J H R
J N M T N N W N P P P A E T H R H L R E
V P E R Q D A N I E L T B A L M N F E P
P K D B G M M M G Y L F D N M R A C P O
C M I F R L F R Y A L R G C L B M X U R
G M A R C L L P W Z I M M K G D R Z S T
D T N Q Z F J N N A O L N P H W D X M E
J G V I G I L A N T E S K X K Q W B T R
```

WATCHMEN

PUZZLE #2

ANSWER KEY

HARRY POTTER | PUZZLE #3

- BLOOD
- BROOM
- CURSE
- DRAGON
- DUMBLEDORE
- FLUFFY
- GRYFFINDOR
- HAGRID
- HARRY POTTER
- HERMIONE
- HOGWARTS
- LORD VOLDEMORT
- MAGICAL
- POSSESSED
- PROTECT
- QUIDDITCH
- QUIRRELL
- RON
- SCAR
- SLYTHERIN
- SNAPE
- STEAL
- STONE
- UNICORN
- WAND
- ○ _____

```
F R Y P T Y E R O D E L B M U D N D Y Y
R Y M J M D D E S S E S S O P Q W R C Q
V T G X I M A G I C A L D X M D N M W
W J W R W R H F L G R G K M J R R J F Q
J K G T S I M L A E T S B M W O K T G U
K A E H D L Z R V B R Y Q N C R D T Y I
H L P M V O Y A M H E R M I O N E K L D
J B A D T P O T R E G K N K L T L K L D
R L N F V E Z L H D N U F V D F L O Z I
M W S R W G S Q B E I O R P N D R S Q T
R Q C E D Q B R G K R N T Q C D T B G C
O J K T N U P L U L L I G S V R D L T H
D R R T A I T B S C A R N O A R X R R Y
N F G O W R L K P Z W B L W A B K P Z G
I L J P Q R Q H F H D D G G M J R V L Y
F U K Y F E P X R Q E O O O R O K K M J
F F J R B L Q H L M H N O N T O J Z L M
Y F M R Q L J P O L K R N E W R N R G Y
R Y C A B N N R L C B Y C T C R W D R D
G N R H D Z T P H T L T K D N D D R Z Y
```

HARRY POTTER
PUZZLE #3

ANSWER KEY

X MEN | PUZZLE #4

- ABDUCTED
- ABILITIES
- BOBBY
- CEREBRO
- CONGRESS
- CYCLOPS
- DISGUISED
- DISSOLVES
- DRAKE
- EDUCATE
- ESCAPE
- HUMANITY
- IMPRISONMENT
- JEAN
- MAGNETO
- MANSION
- MUTANTS
- MYSTIQUE
- POWERS
- PROFESSOR XAVIER
- ROGUE
- SABRETOOTH
- SENATOR
- STORM
- TOAD
- _____

```
L L R M N K Z P O E Q T D Y N F Q W L X
S P R I O T G F T T S M M E F R N H B D
E L C M I D E X E C Y C N L T N D R W G
I R O P S I T M N W B Y A K N C D G Y G
T C N R N S A M G W H D L P K L U C Q B
I P G I A G C Q A K T R C B E L P D K T
L K R S M U U X M N Z P P O W E R S B B
I R E O B I D R W J E T X K N R S S F A
B D S N F S E Q R N P R O G U E A E B B
A G S M T E K M I R D G X M L X B N Q H
V G Z E D D S R Y I G N K J N D R A C L
M Q V N R L E S S H C C S C T X E T T H
K P R T C V E S O T E Y R T J N T O G V
Y L H K L K O R L R J F C J N V O R B N
Q G N O A L Y F E V X D E L R A O G R D
B Q W R V P M B X H A A L Z O X T J Z W
R T D E R R R J D O N K V W T P H U T N
V P S H R O B R T M F N C I Q V S T M H
E U Q I T S Y M Y B B O B L E M R O T S
L T N M X X H U M A N I T Y R R T Z M K
```

X MEN

PUZZLE #4

THE DARK KNIGHT | PUZZLE #5

- ALFRED
- BATMAN
- BATPOD
- BRUCE WAYNE
- CHAOS
- CITIZENS
- CLOWN
- COIN
- DEATH
- FOX
- GOONS
- GORDON
- GOTHAM
- HARVEY DENT
- HOSPITAL
- JOKER
- LAU
- MARONI
- MAYOR
- MOB
- MONEY
- PENTHOUSE
- RACHEL
- SAVE
- SCARECROW
- _____

```
M A R T T K T P M K T V M A H T O G K Z
K K L G M B N B K M M J E H C R K G
D Y T F R R K F R B S M P F V R A T G
F T E D R L Y G O F U J K T M P N C C S
Y J Q N M E M M B O H B G F G B H H N
R K M W O L D R H O M F C O D T R E A O
R C W B L M E T S A R B Z X L O R L O O
C S Z Q J K N P R E R J M C G T P Z S G
T N M C O E I O T U C O I N M J T T N C
R E B J P T N L C D E A T H N B B X A B
H Z U L A I J E N D B W F R T V Q G M B
K I A L R Y W P L S R M O O X B L J T T
M T L F F A T Q K R C Y R K W T D Y A M
F I K M Y G T K W M A A T K G T P T B L
M C B N T D H T M N R N W O L C R H
L R E H A R V E Y D E N T E Y R R T Y T
Z C M G T E V A S X K P Y M C Q L D Z K
X N M L R X T T N W T P V K X R V P O H
K T N D T P L K J P T T G Q T L O R T N
J R M M J R K V K G T Q Z D Y J D W C H
```

THE DARK KNIGHT
PUZZLE #5

ANSWER KEY

FINDING NEMO | PUZZLE #6

- ANEMONE
- ANGLERFISH
- BOAT
- CORAL
- CRUSH
- DARLA
- DENTIST
- DIVER
- DORY
- ESCAPE
- GILL
- HARBOR
- JELLYFISH
- JOURNEY
- MARLIN
- MASK
- NEMO
- NIGEL
- PEACH
- SCHOOL
- SQUIRT
- SYDNEY
- TANK
- TORPEDO
- TURTLES
- _____

```
H S I F Y L L E J Q C N D Z B N L X F F
W X T T W V T U R T L E S F W K D L H C
H T J X N Z B K C R N E N M J L T B K B
A A K Z B D G X M T H E N G L N Y W R Q
L N X K C N T I I L N H P O W P K V Y P
E K C N A L T S L F L G A A M C X S N C
G X Y L N A T K T L G J Z R C E R K A F
V B R Z N R B Y E N D Y S N B S N U M M
X A G K L O J R O S Q U I R T O E A S H
D T K D K C R M H D O R Y R F Q R N T H
D L H X M P E N P T N P R A P M J M Z M
B T N H R N L Y C R E L E N Q N K Z L Y
N H R M P O E T Y A M G V G Y M T H G M
T K Q V O N M Q C N P T I L R Z H X N K
F R T H R H R H J T O A D E L N L T M B
Q D C U L W F Z C R Y O W R L I M K K X
T S O L Q F D M P J K B K F V L Y Z V F
X J Q V K R Q E V K C J K I K R D K L W
N J T P L W D M C J M K R S G A D R V M
L E G I N O G M X L Q G R H L M N M B W
```

FINDING NEMO

PUZZLE #6

300 | PUZZLE #7

- ARCADIANS
- ARMY
- ARROWS
- BATTLE
- BLEED
- COUNCIL
- DEATH
- DILIOS
- DOME
- EPHIALTES
- GOD
- GOLD
- GORGO
- LEONIDAS
- NECKLACE
- PASSAGE
- PERSIANS
- PHALANX
- PRIESTS
- QUEEN
- SHIELD
- SPARTANS
- SURRENDER
- THERON
- WARRIORS
- _____

```
P T X V A R C A D I A N S M M L V S N T
S D O X T E C A L K C E N R M L L A T T
T R G M N C D L K J N O R E H T R D J P
S G R T Q N L J X M X E R X E S W I L P
E L O K Y X O Y B X L P T M N T V N L G
I E G K L W G F K S H E E M C J H O D W
R P N M K R Z T N S L N S G D K F E N P
P H N E E U Q A W T P N S O A P N L R T
K I M M T V T O T E Q U K S I S N F K B
M A N Q D R R A R M R M P H W L S P N T
Q L Q Z A R B S E R M R Q I A L I A N X
T T T P A P I H E M F L V E R Q R D P P
J E S K K A F N M N O B T L R N W W T D
D S W P N K D D C B T D V D I R Z E W
B Z C S H E E Q T O K R P M O K P E Q M
H K R T R A Y T C X U K X N R C L P X M
A R G K T Q L R L F F N J P S B R V N L
Q R M H X T H A T K Y N C G O D N V X V
R F M B B C L Q N K M L L I G K V M K M
L B L Y H X Q Z N X Q T H L L M W W R W
```

300

PUZZLE #7

ANSWER KEY

X MEN: THE LAST STAND | PUZZLE #8

- ANGEL
- ANGRY
- BEAST
- CALLISTO
- COLOSSUS
- CURE
- CYCLOPS
- DEATH
- HUMANS
- ICEMAN
- JEAN GREY
- JUGGERNAUT
- LEECH
- MAGNETO
- MOIRA
- MUTANTS
- MYSTIQUE
- PHOENIX
- POWERS
- PRESIDENT
- PROFESSOR XAVIER
- PYRO
- SHADOWCAT
- STORM
- TRASK
- _____

```
C N L V L Y Q R T P J K X Q P T N M L Q
A N G E L F Y N H S M T J I Q M N N T G
H F J E C Y R J L T A T L J N T Z K L O
R F E X M Y R G N A A E M N J E M H T H
F C W Z C N C X N F C E B M Z U O S X L
H K O P O P N L N J D K D G T N I H E X
V D T G L X R V O V K T R A N L M N P S
Y V E Z O X T O W P M C N M L L I L R Y
D C N M S M A W F W S T H A K R P E X Q
Z S G J S G C R J E S N C U E J W Y P K
K T A U U K W D T N S V L V M O G R K A
T O M G S S O X D A W S L R P A E L R M
K R R G L A D M K M M O O Z D S N I Z V
L M K E P R A R N E W J T R I T O S Q N
D N M R T T H V Q C N J M D X M Y L B W
B Q X N Z K S N D I P N E C W A R M Q P
M K N A L W D P Y R O N G T J N V K R M
X K K U R L H V M N T E R U C B Z I R P
N R Z T F K G K M E U Q I T S Y M J E B
L F M Q Y J E A N G R E Y L F P C F P R
```

X MEN: THE LAST STAND

PUZZLE #8

ANSWER KEY

THE LORD OF THE RINGS: FELLOWSHIP OF THE RINGS | PUZZLE #9

- BAGGINS
- BILBO
- BOROMIR
- BREE
- DOOM
- ELF
- FELLOWSHIP
- FRODO
- GALADRIEL
- GANDALF
- GOLLUM
- GONDOR
- HOBBITS
- ISENGARD
- ISILDUR
- MORDOR
- NAZGUL
- ORCS
- PIPPIN
- RING
- RIVENDELL
- SAM
- SARUMAN
- SAURON
- TEMPTATION
- _____

```
K L G O L L U M Q L N O I T A T P M E T
T K M K B K J Y G R O W S M D T Y L R W
F G X T I Q D Y V D X F M A N D T L H K
O D M H L R W N O G Q F X Y M I P L K F
F R R Y B Y H R N T R Q K D D Y P W X L
K P C A O D F L L E D N E V I R B P E V
B P R S G B K F F P L U G Z A N G V I P
A L S R M N O G K B C M X F Q Z A L K P
G G A O H K E R D L G B E V R R M T K L
G R U D Y G T S O F B L K L T C S G E L
I O R R J D W L I M L M Z P J T M I N M
N D O O C N N K G O I M C L I T R L R Z
S N N M V N F V W Q N R Y B G D C N L T
D O R J D R L S D O O M B J A N G N M R
Q G K U X F H M K M J O H L M L N A K Z
P M H T D I G M Y B H L A H K J I M Y F
C N P D P L J R R V N G T H M W R U C M
R T C F M N I E G A N D A L F E K R Q N
R Y H K N C E S M X G M B K L T Z A Y V
N T R Q Y L Q D I N V B K F Z B M S W H
```

THE LORD OF THE RINGS: FELLOWSHIP OF THE RINGS

PUZZLE #9

ANSWER KEY

X MEN ORIGINS: WOLVERINE | PUZZLE #10

- ADAMANTIUM
- AMNESIA
- BETRAYAL
- DECAPITATE
- DIAMOND
- EMMA
- GAMBIT
- INCARCERATED
- LOGAN
- METEORITE
- MURDERED
- MUTANTS
- NUCLEAR
- REGENERATIVE
- SCOTT
- SILVERFOX
- SMUGGLER
- STRYKER
- UNIQUE
- VENGEANCE
- VICTOR
- VIETNAM
- WADE
- WOLVERINE
- WRAITH
- _____

```
E J K Z N C X R R A E L C U N L M L H Z
G T R N V L J Z J R G K J Z D C O K T T
X D A W V I E T N A M X K M R H V G I K
Z X Q T R D K U M M L R V R L M R H A N
V T B D I T P B Q D U H L J X I M Q R N
X M T F F P I R B I N I W Y N F Z V W P
N T C M T T A E L C N R T C W K B E M M
Q R K T U I T C L K T U A N Q E J T R M
F J H G S R D J E F T R T Z A M T P J O
Y F W E A I D H R D C T K R L M C L R L
C Q N Y A G X E H E O Y V E R A A T M B
B M A M T D K Z R C T H M L M B N D P E
A L O K Y Y F A S E J D E G X D M T A N
B N Q J R B T C M P D J T G Y T U B T I
D L R T C E W D R L M Z E U C Z T K Z R
R J S W D K V I C T O R O M D W A D E E
Q K F N Z K Z W F P T K R S F M N Y R V
K R K N M X O F R E V L I S W C T Q R L
P D E C N A E G N E V R T M P Q S H M O
T R E V I T A R E N E G E R V R X H R W
```

X MEN ORIGINS: WOLVERINE
PUZZLE #10

ANSWER KEY

THE FAST AND THE FURIOUS | PUZZLE #11

- ACCUSES
- CHARGER
- CIVICS
- DOM
- ELECTRONICS
- EVIDENCE
- GARAGE
- HECTOR
- INFILTRATE
- INFORMER
- JESSE
- LETTY
- MIA
- PERFORMANCE
- POLICE
- RACE
- REFUSES
- ROBBERIES
- SUPRA
- SUSPICIOUS
- TED
- TRAN
- TRUCKERS
- VINCE
- WRECKED
- _____

```
M E C N A M R O F R E P N T D M E R R S
T K X H Y R O B B E R I E S D J L H K E
N T P W C T H W Q G F Y N V S W E N N S
Q P R H G Z R X C B N W F W U J C D F U
L L Q A B Q N H X C K C R F P N T P N C
N D Y E N T A L Y T T E L K R B R B Z C
S R K B C R J J M B N J Q Q A K O M G A
U N F G N N E N K G D I K F M N T X J
O S Q E N T E Q S V I N C E F M I V Y M
I C R Z A R L D V S F L B X C I C T K K
C I G N I L E Z I I E S R R T A S K K E
I V M M R V M C L V E Z O E K Q R M G P
P I M M B Y L T I S E T F Q M J R A Z D
S C O R X X R M U L C M H W N R R K T Q
U D N W L A N F J E O R K B R A O X K X
S F V V T K E L H J G P J A G E Y F R J
T R L E X R T W D M M N C K W R C M N C
L D Y X N N R L J H X E N T D D R K R I
R D J B M T R U C K E R S N R L C N E M
K Y T M X R C D M C W D E T Z M N J F D
```

THE FAST AND THE FURIOUS
PUZZLE #11

ANSWER KEY

THE PRESTIGE | PUZZLE #12

- ANGIER
- AUDIENCE
- BIRD
- BORDEN
- BOX
- CAGE
- COLLECTOR
- COLORADO
- CUTTER
- DIARY
- DOUBLE
- INSISTS
- KNOT
- MACHINE
- MAGICIAN
- OLIVIA
- REAPPEARS
- SECRET
- STAGE
- TESLA
- TIME
- TRANSPORTED
- TRAPDOOR
- TRICK
- VERSION
- _____

```
T R S T S I S N I F G R H J T J F J M B
R T T C L M M T N L Y S G K Z B T W N R
K O K F Y L G Y H N K L R Q L R L E K C
O F O N D T N R X N K N G A A R D J R H
L M K D O R G A O N A F T N E R R B Y M
I M R Z P T T I B I F F S E O P K H H N
V V Y S N A G D C K T P J B S Z P T N B
I E L L E L R I K C O Z K X R L B A Z H
A R T X L C G T M R C T R I C K A N E M
F S M M C A R B T E G A C N R Y B Z M R
H I L F M Q M E Y P G O F O J B I R D M
N O K N X A D R T K L A T T D O U B L E
P N L B C P H Y W O W C T M Q K Z E M T
F K T H C Z N K R W E V K S Z L C F W C
L N I P U D Y A F L J L D R J N Z T L Q
F N R K T R D V L K K G J E E V L W G V
E K E Y T O T O L K P M J I Z Z C R T P
F L T M E Q C F Z M D L D G M M R Q K T
L D A R R H L F T K B U T N X R M T Q M
T F W F E M I T K F A H B A P X N V L C
```

THE PRESTIGE
PUZZLE #12

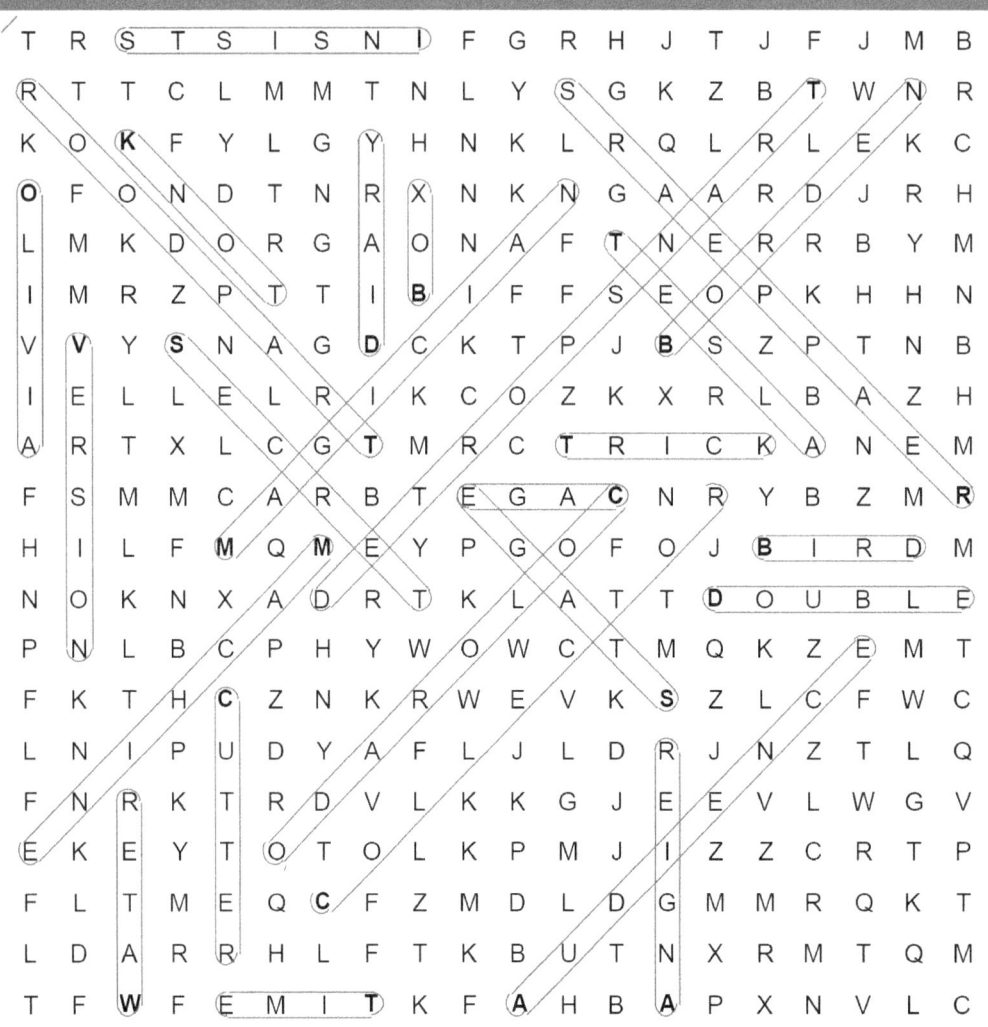

INGLORIOUS BASTERDS | PUZZLE #13

- ACCENT
- AMBUSH
- AUDITORIUM
- BASTERDS
- BRIDGET
- CINEMA
- DONOWITZ
- EXPLOSIVES
- FLASHBACK
- GERMAN
- HELLSTROM
- HICOX
- HITLER
- LANDA
- MARCEL
- NITRATE
- OPERATION
- RAINE
- REVENGE
- SHOOTS
- SHOSANNA
- SOLDIERS
- STIGLITZ
- SWASTIKA
- TAVERN
- _____

```
A F P G T T Y F K S E V I S O L P X E R
C L L T R P C N J T Y B X R X T X L R Q
C A N K N M R E L T I H A R K O G J C M
E S H O S A N N A M Z M M S C R R T K L
N H M Q W N T S R L A O K I T D Z D L G
T B L L L K W M L X R R H Y N E W Z Y C
K A E H W A F S H T B W C T M P R Y Y H
M C H R S J T L S N N A X E N C B D Z X
Q K L T F I N L R C D A N R L J P P S G
Z B I H G T L R B N M N M I Y M N A K S
F K W L S E V G A M F J Q R T Q R U P H
A B I D H U K L F V E N Q A E R H D R O
J T L W R M B P P T N W R M Y G A I L O
Z L H J G R K M C B I N K E B N D T G T
P V R N I R K N A Q A M V N V V L O E S
S O L D I E R S M B R N B I M A W R L R
Z H G T Z T I W O N O D V C T V T I P M
R E K N O P E R A T I O N K M N G U R N
T F T W T M N K M V C D N K P K H M J K
K K L E G N E V E R F H X N Y D V L N B
```

INGLORIOUS BASTERDS
PUZZLE #13

ANSWER KEY

WAR OF THE WORLDS | PUZZLE #14

- ALIENS
- ARMY
- ASH
- BASEMENT
- BAYONNE
- BELT
- BOSTON
- CAGE
- CROWD
- DYING
- FAMILY
- HORN
- LIGHTNING
- MACHINE
- MARTIANS
- MINIVAN
- MOB
- OVERHEAD
- PISTOL
- PROBE
- RACHEL
- RAY FERRIER
- REPORTS
- ROBBIE
- STORM
- _____

```
T R V H B D V D P D D G E D M Y L L N X
K H F Q Y D G T Z W D N K D B H D K Q Q
T Y S T L K M D O A N V B C K K Y T Q L
M N L A X Y N R E O L T K J W R V H D X
I M R L F Q C H Y E Z P P R B O S T O N
N R K O T Y R A H B R N T E L L Q N N
I O V C H E B C X O J G M I N M T N J H
V T M L V Q A N B C V K R P B G G Q T
A S J O K R L E S B E L T R L H H J K J
N R C B K G B I T N Q T F E K J W M R F
M T R M C W A B G M A R M F D Z X D T S
R L L Y A V S X T H M I L Y B R Y Q X T
F D R M G R E F B R T B T A T I B L M R
H J N R E P M K A K I N B R N N R R Q O
X N M A R Q E F T M R P I G A C V A L P
R R B W T M N V X Z I K O N T M L W F E
L O T S I P T V K M G L L D G I H L J R
E N I H C A M F G W V R Y V E L C M M M
H J L R P H R O B B I E W N P H V Q Z Z
N D H B O M M K T X Z Q S K N L K C L D
```

WAR OF THE WORLDS
PUZZLE #14

ANSWER KEY

CLOVERFIELD | PUZZLE #15

- ○ APARTMENT
- ○ ATTACK
- ○ BETH
- ○ BOMB
- ○ BRIDGE
- ○ CAMERA
- ○ CREATURES
- ○ DEBRIS
- ○ ESCAPE
- ○ HELICOPTER
- ○ HUD
- ○ JASON
- ○ LILY
- ○ MARLENA
- ○ MILITARY
- ○ MONSTER
- ○ MOUTH
- ○ OCEAN
- ○ PARASITES
- ○ PARTY
- ○ RESCUE
- ○ ROB
- ○ STREET
- ○ SUBWAY
- ○ TAPE
- ○ _____

```
K L C N F R N X P L Y V V D N O S A J T
S I R B E D K T K F M J H L S P L P E M
R T Z Z K C K M J P G R T G E L K P K C
N W X C Q A T W T C E W L T T J A B D W
K B B W N M R K G T G G H A I C G O L N
A M V J V E L F P M N T J P S H X R K B
N F O P F R T O W L E Y V E A T R K R A
E L K N R A C V S B B L R M R T N I T B
L Z V L S I K D W T K N T C A N D T F X
R V P R L T V J V F R N M D P G A R R M
A T K E T N E P P S K E A W E C B X A E
M N H K N M F R J Y E B E E K P B M P U
T R C B M O B H L T T R K T C H U D A C
R M W T O W E R F L K R U X G O K F R S
N C K M I L I T A R Y R A T R Z R R T E
T W T J R N F G M A Q C G P A Q N Y M R
L T C Q J P L D W O X G W Q C E Q W E K
V J Z T N I Y B D R U X N T T P R C N Z
Z C V R L N U N Q Z R T R C R J Y C T X
C L J Y B S M R N L Q C H P Y N R H W F
```

CLOVERFIELD
PUZZLE #15

ANSWER KEY

CASINO ROYALE | PUZZLE #16

- AGENT
- BANK
- CARLOS
- DMITRIOS
- DRYDEN
- EMBASSY
- FISHER
- GAME
- HENCHMAN
- JAMES BOND
- LE CHIFFRE
- MATHIS
- MIAMI
- MILLION
- MOLLAKA
- MONEY
- MONTENEGRO
- MR WHITE
- OBANNO
- PASSWORD
- PISTOL
- POKER
- SKYFLEET
- TERRORIST
- VALENKA

```
C R O P V R S O I R T I M D B W H R W D
F K R O R V H O L F L V A L E N K A D G
V Q G B P M W E L L P Z G F C T M K C F
J N E A A H K F N R O C H Q Z I R C R M
J X N N S N K J K C A T T Z L V W L V K
C M E N S M K Z X V H C S L M T N F V E
R K T O W D X R D K B M I I T O F L R K
N M N M O R L Q K F K O A M P N N F D C
T Y O J R K Y S Y D N R C N T S F E K P
N S M M D V K R L N K N A B N I R P Y H
T M I K O Y Y W Q O F X X L H H K S L D
N Q K R F L N K M B W N P C Q T S K M J
E V T L O E L R W S V K E Y I A W H D N
G K E Q D R W A X E R L W M B M E M A G
A E Y Y N H R B K M X L A M F D M Z J Q
T W R J I W L E T A Z I E M I Y D G K D
Q D B T D R T G T J M K T P S K K V Z G
R M E Z W X P Z B N M D K T H F F C G H
P O K E R K Z T V E S P E R E Y H M R M
C V W J T F J T T Z W F Y G R G F L B T
```

CASINO ROYALE
PUZZLE #16

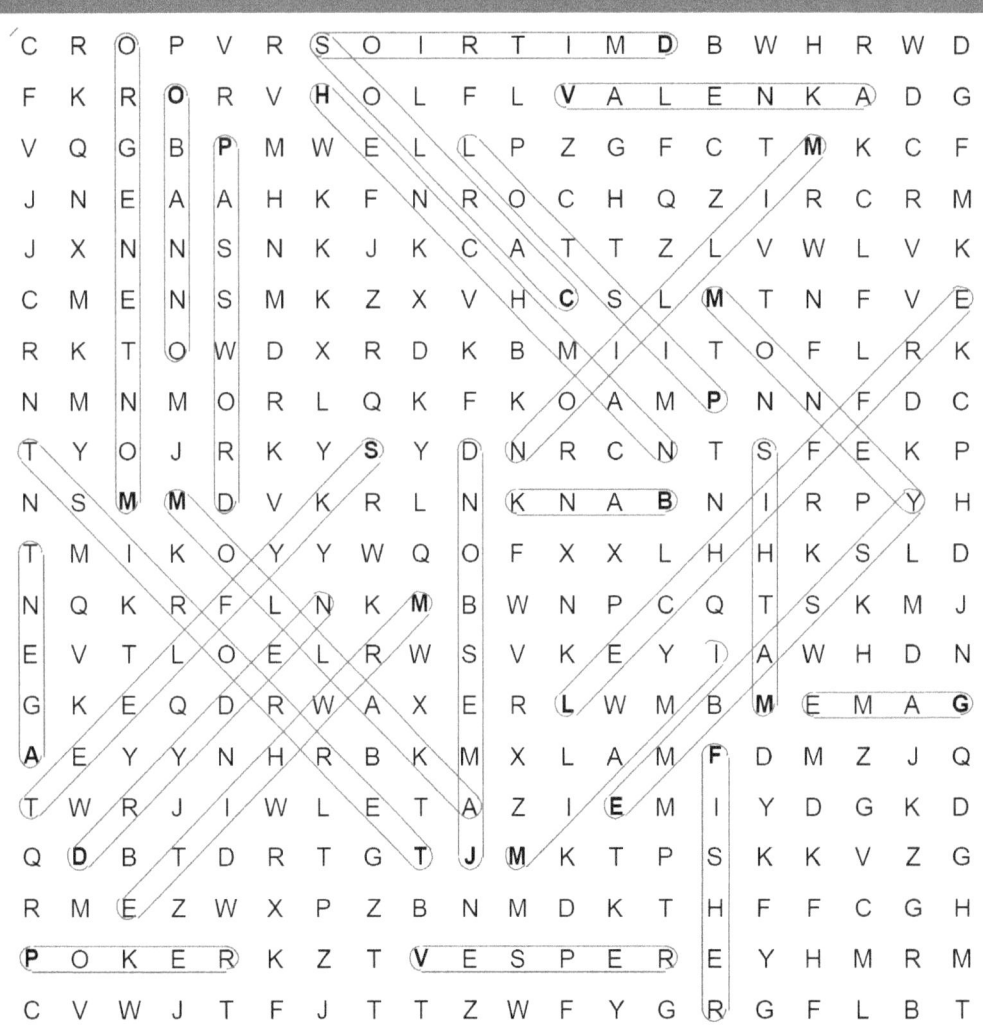

A WALK TO REMEMBER | PUZZLE #17

- ANGRY
- BEAUTY
- BELINDA
- BILLOWING
- COMET
- DREAMS
- EXHAUSTION
- FATHER
- FREAKS
- HOMECARE
- HOPING
- JAMIE
- JOKE
- JOY
- LANDON
- LOVE
- MEDICAL
- MEMORABLE
- PHYSICAL
- POPULAR
- PRANK
- REASON
- SCHOOL
- TEARS
- TELESCOPE
- _____

```
J V C J N Y V L L Z V H N M F L B M J Z
V K K H O D R A K Q R E O M F F V E M W
G V D N C K C T E M O C P P Y T F M K C
P T K J N I E X N Z N K A O I W R O G H
Y T K T D W L Q D N O Q T D C N V R L N
N C L E Z R B N N K I N K H N S G A G M
Z Y M N K Y B K Q Z T O W O M I E B M H
L J R S M A E R D E S D I M N M L L T R
X N D G J Q R P I G U N S E O T Q E E L
R N P C N L C M K B A A H C S Q K R B T
L B T S B A A N L T H L X A A F P Q Q R
V D F R C J D C J F X W T R E K Y L W T
Y Z Y J G H C L D Y E W N E R G O L D R
T O C K F K O T T K R R G N Y V R A V N
J T X N Q S V O K Q H B X Q E C M C H H
N L J H R R Z P L W E B I L L O W I N G
M C B A L F R G Z A F A T H E R N S V W
N H E L T A M V U K P O P U L A R Y Q G
C T N R N M V T F L L V F K L P P H K R
C K W K W N Y X S K A E R F N Z R P N F
```

A WALK TO REMEMBER
PUZZLE #17

ANSWER KEY

THE DEPARTED | PUZZLE #18

- ACADEMY
- ASSAULT
- BARRIGAN
- BILLY COSTIGAN
- BROWN
- CIVILIAN
- COLIN SULLIVAN
- CRIME
- DIGNAM
- ENVELOPE
- ENVIRONMENT
- FRANK COSTELLO
- HANDCUFFS
- IDENTITY
- INFORMANT
- INVESTIGATIONS
- MADDEN
- MADOLYN
- MAFIA
- MOLE
- MONEY
- POLICE
- PROTECTION
- PROVIDENCE
- QUEENAN
- _____

```
W I D E N T I T Y N B X K C V I N F X T
M F R A N K C O S T E L L O N F K K N T
C V M N X R N A N E E U Q V T M D A T R
R J T N E M N O R I V N E H N I M L G Y
P N D X P W L L M Z W S K A G R L S M Y
R A N Y L O D A M J T W V N O P E E W N
O G V C Y L L Q D I R I A F T C D C K T
T I K A J X T N G H L M N Y U A I D C H
E T K Q S M N A N L R I V R C V Q N P B
C S D X M S T P U V T Q I A I D N H R R
T O L G B I A S O N H T D L K M A E J M
I C T D O K N U G L Y M I G K M G C W W
O Y L N N I C K L Y I A G M G O I N L E
N L S W L B X R Q T N C P L M L R E R P
D L N O A X N T I N B N E R O E R D R O
W I C K P I K W W M E L R L N G A I W L
C B P H T K F V O Y E D R V E T B V K E
F T N K V Z D A B R Y H D M Y L K O N V
X T B W M M X T M X B H F A Y V B R R N
H A N D C U F F S C M G N Y M F F P Y E
```

THE DEPARTED

PUZZLE #18

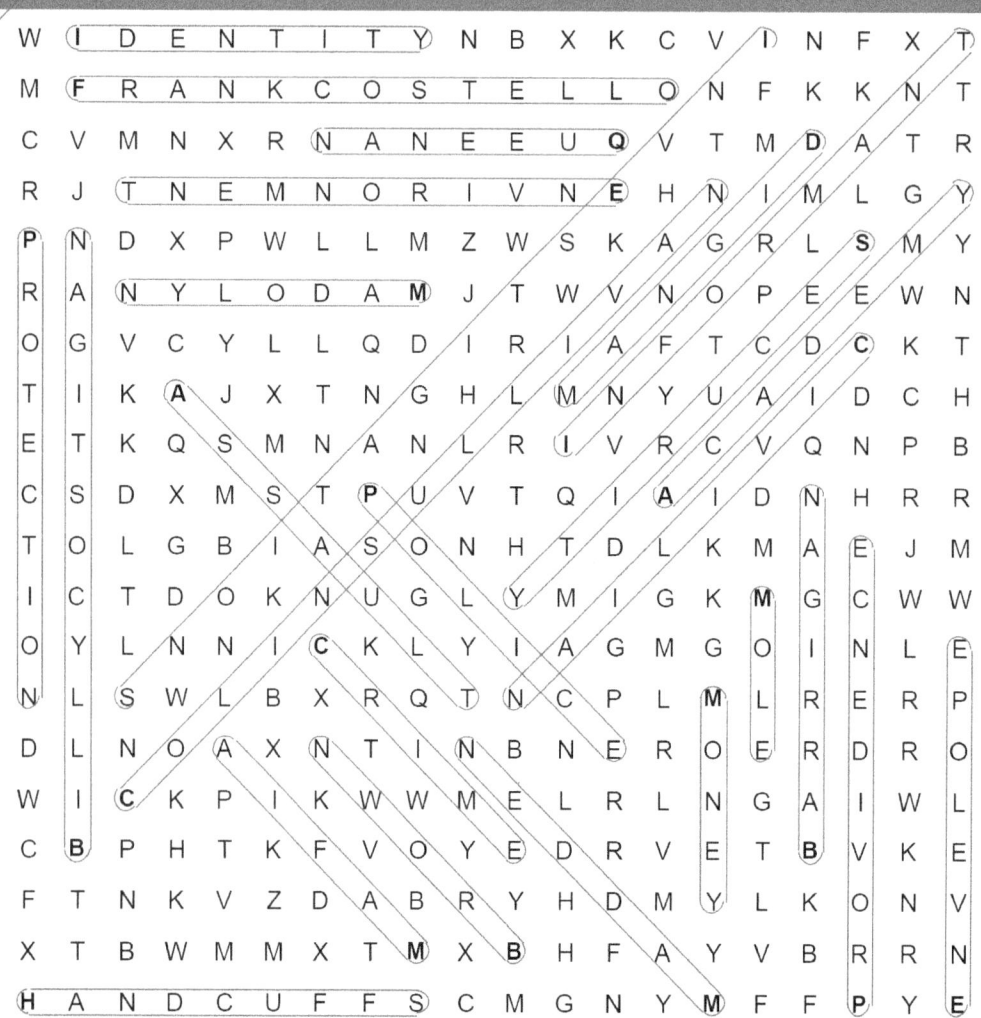

JURASSIC PARK III | PUZZLE #19

- ALAN
- AMANDA
- BILLY
- BOAT
- CAGE
- CAMERA
- CANYON
- CHARLIE
- COAST
- DINOSAURS
- EGGS
- ELLIE
- ERIC
- FENCE
- ISLAND
- JURASSIC
- NOISE
- PARASAIL
- PARK
- PAUL
- PHONE
- RAPTORS
- RUNNING
- SATELLITE
- SPINOSAURUS
- _____

```
Z M K D X W V W P H R P H O N E B D T Z
Q L R E L Z K L M B E G G S P K L N L F
N L J B I V T P C I S S A R U J V A N E
B O R P Z L F N K L R C K M M M E L R N
L H Y Q M S L J K R H N J F X R K A Q C
C A X N L K R E T A O B Y I I G F L L E
B R Z P A K F O R B R X S C N D Q Z V T
R E M Z A C R L T R M L F I K M C Q V M
M M D M B U I V F P A W N Z L S L A L K
M A A R L E L S G N A N C L U A K H G T
X C M D M Y T R D L U R B R T T T K P E
N N A D M D T U G R K L U P D E X H C L
T W N J R F M A L Q N A B L D L V V N I
Z K D T K Q L S H F S P Z D J L T R K A
V B A L T K K O M O R R N Y T I L G K S
S U R U A S O N N A R Y T C L T T V P A
R J R K L M W I K B L J W P O E L L V R
P P R Z C X P D J L T L K Q D A B T M A
N O I S E S R P I Y K R A P D M S G L P
T W H K Q N F B K M J N L R Z W M T N P
```

JURASSIC PARK III
PUZZLE #19

GLADIATOR | PUZZLE #20

- APPROVAL
- ARENA
- AURELIUS
- BATTLE
- BETRAYAL
- COLLAPSES
- COLOSSEUM
- COMMODUS
- DEATH
- EMPEROR
- GAMES
- GLADIATOR
- GRACCHUS
- GRIEVING
- JUBA
- LUCILLA
- MAXIMUS
- POPULARITY
- PRAETORIAN
- PROXIMO
- ROMAN
- SENATOR
- STILETTO
- SWORD
- TIGRIS
- _____

```
Y N Q N B Z P J S M Z J S N J P P B K L
T J W F K X B K B U J V D E A N M Q M R
G S T I L E T T O G I M G Z N M Z V D K
V T S I R G I T Z N Q L G A C A O Z H K
N G N D C M T N N C A P E O M K T R C F
M J M K M R T X Y T R I L R L E T O B N
R M R S U H C C A R G L R U U P S N R Y
C R J R K M T V T R A F C O D A R N S T
K T L O R X F L K P E I K E T D M U F I
M C A R P D H T S T L N A N R E D P R R
B O Y E T A N E P L P T A O M O A Z P A
P L A P L P S V A V H H W N M W Y R T L
N O R M T P L Q G L N S K M Z T F C P U
N S T E R R K N P B B C O Z K D N M S P
W S E K H O I N R A T C H T C Z V W U O
F E B Z V V R B Y T P R O X I M O G M P
B U R T E A P T P T Y R O T C I V G I N
D M L I B L M N G L A D I A T O R G X K
C R R U B X C J G E M J M V W K H H A G
L G J V N N C K X K M M L M J Y R N M T
```

GLADIATOR
PUZZLE #20

ANSWER KEY

ETERNAL SUNSHINE OF THE SPOTLESS MIND | PUZZLE #21

- ○ AFFAIR
- ○ AGREED
- ○ ALTERING
- ○ ARCS
- ○ CLEMENTINE
- ○ CLIENTS
- ○ CORPORATION
- ○ DECIDES
- ○ ENTANGLEMENTS
- ○ ERASED
- ○ GIRLFRIEND
- ○ JOEL
- ○ LACUNA
- ○ MARY
- ○ MEMORIES
- ○ MIND
- ○ PATRICK
- ○ PROCEDURE
- ○ REALIZE
- ○ RECORDS
- ○ RELATIONSHIP
- ○ RESIST
- ○ SEDUCE
- ○ STEALS
- ○ TRIES
- ○ _____

```
P V L R N M E M O R I E S K H K N L K L
S D C A X W S D R O C E R C M N R W L G
L L E L C R J Y P X F V T L W M F N G L
V K A C T U N P A G R E E D R P A K X V
V J X E I L N P P R T H V E T T X R L L
N N L G T D M A R R N C S M P T E R Y N
C C P T F S E L O K L I N I W C E S L J
O Q M C L K L S C I S D F N U L Y T G D
R M U E R V N P E T Y F Y D A P L N B P
P X N N L K Y N D L D P E T J P I E N D
O M C I T F T J U H R S I M F R P M D N
R D O T M S Z W R M H O C F E T M E K E
A W N N T R H R E B N L K T M R L L K I
T X S E R L B L P S E E L D M R K G G R
I Q C M M I D K H O Z A M N Q R C N K F
O N I E M J A I J I D E S A R E I A K L
N N O L M L P F L T R I E S L T R T G R
D P U C N L M A F R Y K K J V B T N Z I
L W S C R F E G R A N N H L F C A E K G
P X N R D R B S C R A M M H Q T P N V V
```

ETERNAL SUNSHINE OF THE SPOTLESS MIND

PUZZLE #21

ANSWER KEY

MEAN GIRLS | PUZZLE #22

- AARON
- ACCEPTANCE
- BLAME
- BURN BOOK
- CADY
- CONFESSING
- DAMIEN
- DECLARES
- DISTRUSTED
- FLING
- GOSSIP
- GRETCHEN
- IMAGE
- JANIS
- KAREN
- MATH
- PERSONALITY
- PLASTICS
- REGINA
- REVENGE
- RIOT
- RUMORS
- SCHOOL
- SHUNNED
- SPRING QUEEN
- _____

```
K R R Z N M T Z R R Z D W N L R J N Q L
C O N F E S S I N G E L R X A M E B H G
P K J W D G R P E N M E Z N K E N K G H
P L Q Y P S R D N C V A I T U X N Q K R
R M A Q T C R U I E N G T Q Z P W D B R
I M G S F H H O N M E A G H W R Z F T L
O P K N T S L G M R A N T T V N X Z T L
T I T N L I E P K U I G V P M E H W B V
J S Z N Q F C L P R R F E T E H Z X V D
B S T D V M K S P T D L Y Y L C K H C E
F O X D T K T S Y X W I L M D T C N K T
F G T G N K R T D Q R N Y A F E E A B S
R H T R N P O F A C N G M N M R T M R U
Y R O T C I V O C K X I B W A G K P K R
L V J M Z L N P B R E L W K W C S L W T
N K R L Z T H L F N A F P T N K C H G S
L S E R A L C E D M R N O R A A H C M I
Y W K Z P K D L E B K U C Q L T O G N D
V J A N I S B Q T K P V B Z K T O G W B
B D P E R S O N A L I T Y K M Z L R P X
```

MEAN GIRLS
PUZZLE #22

ANSWER KEY

THE CHRONICLES OF NARNIA: THE LION, THE WITCH, AND THE WARDROBE | PUZZLE #23

- ASLAN
- BATTLE
- BEAVERS
- CENTAURS
- CHILDREN
- CREATURE
- EDMUND
- FOX
- GINARRBRIK
- JADIS
- LUCY
- MAUGRIM
- NARNIA
- OREIUS
- PALACE
- PETER
- PETRIFIED
- SCEPTRE
- SLEIGH
- STONE
- SUSAN
- SWORD
- TUMNUS
- WARDROBE
- WHITE WITCH
- _____

```
M I R G U A M K X J J L X C L F R M T P
F P B K R C E L T T A B H T K Q T G A N
L W H I T E W I T C H I R I H P N L K B
Q S X X N G L Y J R L K R H S D A P P C
B C C N L R X R Z D Y B S R G C P L K L
D E T R T K P L R G R K E W E I S R Y X
E P G B E Y Z E U R T V R F O R E M Q R
I T M T P A N M A C A W G W U R T L G B
F R P P M N T N Q E Y M D A V T D J S R
I E F L R F I U B G C T T R Q R T P T K
R L Q J T G X K R K T N E N A S L A N K
T F W A R D R O B E E T Q B N A S U S V
E N W D K R N Z N C E X M L G T R F A K
P T R I D K M B T P L R N Q L M O I V
S M C S T M V S K D G K R W F S M X N Y
N U Y M Y R T M X N Y R M Y R U K L R F
T Z N N F O R T K U K N N V N I D G A K
Z H C M N L R D M M K D Q L F E W G N T
N X N E U W O Y Q D H G M K N R T T M N
R P N T B T L W M E R K X T V O L L J K
```

**THE CHRONICLES OF NARNIA:
THE LION, THE WITCH,
AND THE WARDROBE**

PUZZLE #23

ANSWER KEY

X2 | PUZZLE #24

- ADAMANTIUM
- ALKALI
- BOBBY
- CEREBRO
- CHEMICAL
- CYCLOPS
- DEATHSTRIKE
- DOME
- ESCAPE
- FREEZING
- ILLUSION
- JEAN GREY
- MAGNETO
- MUSEUM
- MUTANTS
- MYSTIQUE
- NIGHTCRAWLER
- PLASTIC
- POWERS
- PROFESSOR XAVIER
- PYRO
- RESCUE
- ROGUE
- STORM
- STRYKER
- _____

```
J R P O V E M R A C S G Z G T Z K N M K
P L C P R L P L J R B Y K M K Q O K A Y
L R M N K B K A E M Q N U T K I G L D K
D B O P I A E W C T Q T T E S R Y N A K
B E Z F L G O R M S A J N U M B V M M F
D C A I E P H L E N E I L R R T Q F A L
R H L T W S V T T C R L E U C S E R N J
D E D G H H S S C E I X L F B V Z H T E
M M R V T S P O V R H K G X D F T D I A
R I F V X D T L R M A G N E T O C Z U N
O C F D N C O R D X G W T T V X C B M G
T A D Z R W Q Z I X A R L B R Y Q J B R
S L T D D N Q R H K F V B E C G C R K E
H V N N R R O G U E E Q I L R N I E J Y
B M Y Q L Z M Q D O M E O E C I T K N Q
R E U Q I T S Y M L N P Y F R Z S Y X L
K T T E T G Q X V B S B R M L E A R G K
K P M T S M R B Q R B T B N Z E L T P G
M K N M K U F V V O N F R K G R P S C X
X Y W L M N M G B M M N T T C F O R Y P
```

X2
PUZZLE #24

ANSWER KEY

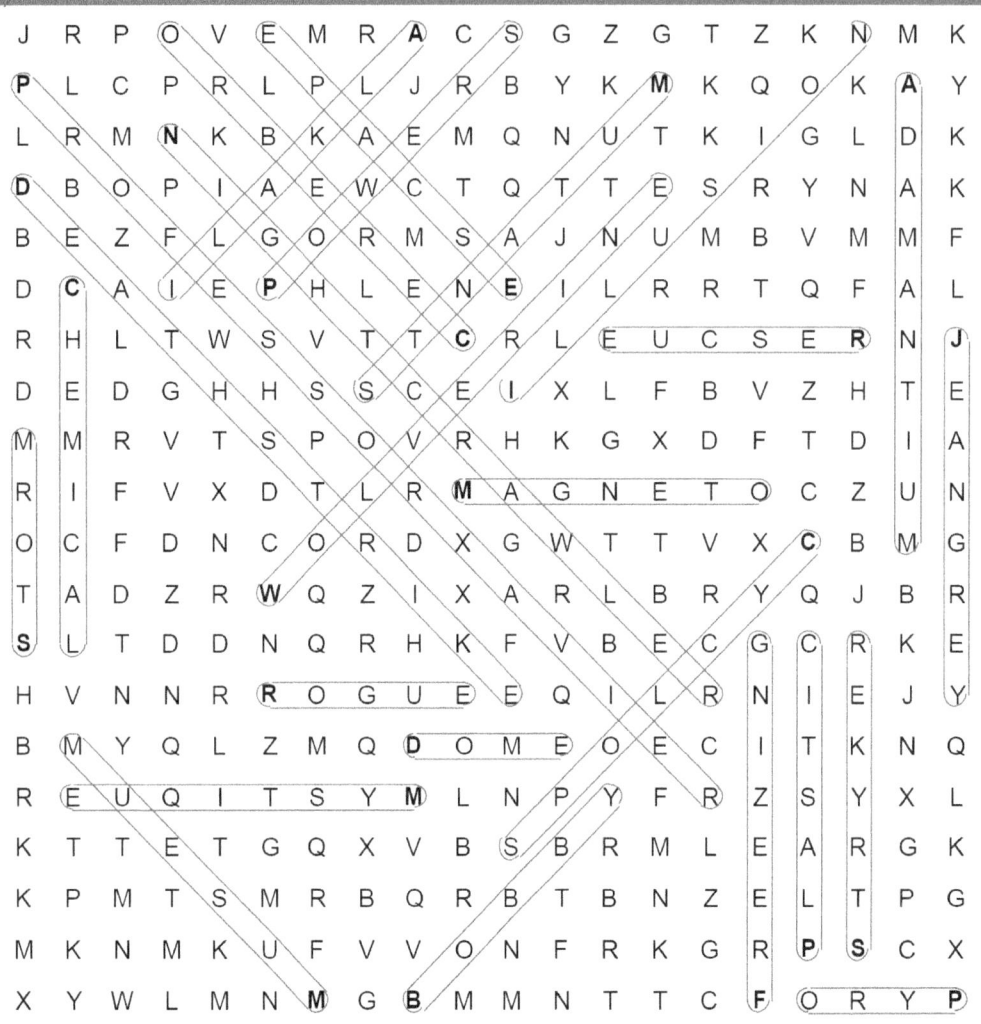

TWILIGHT | PUZZLE #25

- ALICE
- ANGELA
- BASEBALL
- BELLA
- BILLY
- BLOOD
- CARLISLE
- CHARLIE
- CULLENS
- EDWARD
- EMMETT
- FORKS
- JACOB
- JAMES
- JASPER
- JESSICA
- LAURENT
- PHOENIX
- QUILEUTE
- RENEE
- RESERVATION
- ROSALIE
- SUCK
- VAMPIRES
- VENOM
- _____

```
P M T W L C H L V N B B Y R D L M T R K
C F M C T F N A V Z G G T D Q L V O L N
D X L M H Y L M N O I T A V R E S E R H
V N B O B I N K K G V C C K N A V A M L
I Z O N C C K R M K F H N U L R C R R L
C B C E E L S I L R A C N I L I N M H A
T F A V L J A M E S Q P E T S L F H N B
O A J F Q N G L D Y K R V S T K E K H E
R L T N J B R F E O T X E N F E X N F S
I L K M T L N O Y G O J H N W R M W S A
A E X L B V J R Q N N L Y K E K T M P B
J B M L M I M K B T Z A B K Y E K V E Y
L N V J Y T L S Z M D C L Z C L C T R L
N F H N X P K L T N V R V L K P H N T Y
Q K M N M H M N Y Q E L D C H K A D J M
Q U I L E U T E K P L D U O G R R N H L
H F R Z X T Y Y S B R S E N Y A L K R L
D N Q W H L L A U R E N T K W X I J X F
R M R N Y F J Z T F I H Z D N N E G H Y
S E R I P M A V T X L N E P P P W Q N T
```

TWILIGHT

PUZZLE #25

ANSWER KEY

TRANSFORMERS | PUZZLE #26

- AGENTS
- ALLSPARK
- AUTOBOTS
- BARRICADE
- BATTLE
- BLACKOUT
- BOBBY
- BONECRUSHER
- BUMBLEBEE
- CAMARO
- DECEPTICONS
- EPPS
- FRENZY
- IRONHIDE
- KELLER
- LENNOX
- MAGGIE
- MEGATRON
- MIKAELA
- OPTIMUS PRIME
- PENTAGON
- SAM
- SCORPONOK
- SIMMONS
- STARSCREAM
- _____

```
N C X L L Q L Q A G E N T S B F D Y W N
P O L V J T N F K K M C B Y G N K F M S
L C G K D Y C B R N W E R O W N T P M E
N G H A S T O B O T U A G H B U R R D D
Y N T W T K N M T H M M K A O B O N M A
R Z L R Y N L E N N O X E K T F Y S S C
W G N G E C E C J L C D C F S R C F N I
B V T E P L K P M N I A S N F O O Y O R
S Q A W R R L H Z H L T A C R P K N M R
N C L B H F R E N B A R M P A H D G M A
O X L A B M Z O K R T I O R T M Q T I B
C C S T M D R N S E K N N T D T A N S M
I Y P T H I N C E A O K N X F C R R Y A
T M A L V N R B E K Z R B G R G R B O S
P A R E C E E L H V R L R P B L T T L R
E G K Q A L A O P T I M U S P R I M E W
C G Y M B K M M D L L R T S P P E H T V
E I Y M Y T R E H S U R C E N O B D W T
D E U B K N K Z W F H R B L Y N K G Z L
K B W R X G B W M K C P N G K Q L R R X
```

TRANSFORMERS
PUZZLE #26

ANSWER KEY

THE LORD OF THE RINGS: THE RETURN OF THE KING | PUZZLE #27

- ARAGORN
- CIRITH
- DENETHOR
- ELROND
- EOWYN
- FARAMIR
- FRODO
- GANDALF
- GOLLUM
- HOBBITS
- MINAS
- MORDOR
- MORGUL
- ORCS
- OSGILIATH
- PIPPIN
- RING
- RINGWRAITHS
- SAM
- SARUMAN
- SAURON
- SMEAGOL
- THEODEN
- TIRITH
- UNGOL
- _____

```
S F M M N L M B K T V W I T C H H X G K
J H H O N I P P I P I P F L R B J L J P
C K T D R H T V B L D R G D M J R M S J
Y M R I L D B L O G T C I O H W V J A E
T L T S A K O G L T Z P V T L N K J N O
G R N A K R N R N T W M K N H L J R I W
A G A U W U W A R A G O R N M K U X M Y
N R M R M P N G T H B N K T F R Y M H N
D R U O J L P E N V S T I B B O H G F X
A M R N Z X P M D I T L N J H Z R M L X
L F A C K N N X M O R Q F N R D O V N R
F Q S P L T Y B N S E K W I M R X L D L
D E N E T H O R M Q H H M F G F N N R C
T H L C D N Z E P R R A T U M V O Y T N
R T M M N Q A N I R R Z L N V R H J L O
M I M Q L G N S A Y K J L L T C M D B
T R F M O R G L F C V R V E M R G O Y R
X I G L N Y D B M J R L Z V T Y R M M M
T C J R T K T R A M T O R V Q F T X F H
L K K R L T N Y S D R H T A I L I G S O
```

THE LORD OF THE RINGS: THE RETURN OF THE KING

PUZZLE #27

ANSWER KEY

HARRY POTTER AND THE GOBLET OF FIRE | PUZZLE #28

- ARGUMENT
- CEDRIC
- CHAMPIONS
- DIGGORY
- DRAGON
- DUMBLEDORE
- DURMSTRANG
- EATERS
- EGG
- FIRE
- GILLYWEED
- GOBLET
- HARRY POTTER
- HERMIONE
- HOGWARTS
- IMPOSTER
- KRUM
- MOODY
- RIVAL
- RON
- SPELL
- TRIWIZARD
- UNDERWATER
- VIKTOR
- VOLDEMORT
- _____

```
S G P T Z X J F N H M R G K P J R T C T
G R P P Z R K Y B O L R T T J X B R P F
N B E F G R T W Z G N N H M P P T B W
A M Q T B H Y F R W R R K K C E D R I C
R R R Z A D N I E A P I L N F Y Y F N T
T E G L O E W R T R C M V L R Z K T B Z
S T Q O L K P E T T R Q K A N K E V Z I
M A M W D E M V O S T L K T L L E G G M
R W C K X L P H P N C R W L B G L R C P
U R L N H D E S Y D Y F O O F K N H N O
D E D R M R N G R L G M G M R D A M B S
N D B Y M K R M R M L J N G E M M L H T
Q N V I T F P U A D Z O I V P D T R K E
L U O P R C X R H R G L L I Q M L A D R
G N K Z F O Z K M A L M O J C L F O I R
E K K B T K N Y R Y Z N W M V G F D V L
N R V N F J J D W C S K T N E M U G R A
F T K M Y K Z E G H D D R A Z I W I R T
V I K T O R E Y R O G G I D N W V Z Z R
F R D Z D D H R E R O D E L B M U D Q T
```

**HARRY POTTER AND
THE GOBLET OF FIRE
PUZZLE #28**

PIRATES OF THE CARRIBEAN: THE CURSE OF THE BLACK PEARL | PUZZLE #29

- AGREEMENT
- BARBOSSA
- BLOOD
- BOOTSTRAP
- CACHE
- COIN
- COMMODORE
- CURSE
- DAUNTLESS
- ELIZABETH
- GOLD
- GOVERNOR
- IMMORTAL
- ISLAND
- JACK SPARROW
- LOOPHOLE
- MEDALLION
- MYSTERIOUS
- NAVY
- NEGOTIATIONS
- NORRINGTON
- OVERBOARD
- PEARL
- PIRATES
- UNCONSCIOUS
- _____

```
K S U O I R E T S Y M J N T K E S R U C
N B R Y R P L P K K V J L H L H S N R N
P C H E N I M M O R T A L N K W E L X K
M A O F N V T W L N R Q T Y P O L Z H P
E Q R M I R R N N G N N F N V R T Y K L
D W J T M S U C E R C F N T O R N Y R H
A K J T S O L T A M T Z M H V A U Z R M
L S N M K T D A L C E F L J E P A C C M
L N O Q Y L O O N L H E F X R S D L S T
I O R F Q T D O R D I E R Q B K X Z E H
O I R B Z L X R B E R W L G O C H G T L
N T I K L K B A R B O S S A A A N E A F
W A N X M O R T J M N R G L R J B N R D
B I G H Y Q O T B N O G O L D A M L I H
R T T M N R M D I N W O P Q Z G Y N P N
M O O M L T C O R M P E N I M J A H F N
J G N Y R N C E H H A F L P Y V B Z M N
N E J M L N V N O R R E C N Y D K H H H
N N G Z R O T L L T N K B M T V B L R B
M L Q T G H E M R S U O I C S N O C N U
```

PIRATES OF THE CARRIBEAN:
THE CURSE OF THE BLACK PEARL

PUZZLE #29

ANSWER KEY

TROY | PUZZLE #30

- ACHILLES
- AGAMEMNON
- ANDROMACHE
- APOLLO
- ARMOR
- ARROW
- BRISEIS
- EUDORUS
- FIGHT
- GREEKS
- HECTOR
- HELEN
- HORSE
- LOVE
- MENELAUS
- MYRMIDONS
- ODYSSEUS
- PARIS
- PATROCLUS
- PRIAM
- REVENGE
- STATUE
- SWORD
- TROJANS
- TROY
- _____

```
K F T H E H C A M O R D N A R T L O L B
L B N R K L T R O Y M T C M P N L N P G
J P B V N V Z T S V W C G A K L M R A H
T W A R R I O R Z U J O T H O M O L R J
X L D P T R T X S M A R D P N T J D I K
F L Q C H K T T E T O L A Y C V G F S R
K T M A I R P T L C M R E E S H G Q G M
M E G Y G X C P L J D B H N M S M J X W
C U S A X H L U I F N M B K E L E B C O
X D R N G L S W H X G N N T T M R U X R
B O J P A A R L C L K T K K N I K Q S R
E R F G M J M G A T M H N E S A B H L A
G U J G T Y O E F L T Q L E R L N T W Q
N S B H R E R R M F M E I M Z K B X B L
E E Y R V K F M T N H S O S N Y F L R X
V W U O R L M T I Y O R Z W X M J C J Q
E Q L T M M Q H W D Q N K O G R E E K S
R Q G F A L M G D D O V D R Q F T C N T
W R X F P T M I T T V N F D T M C L G M
Q K L D H D S F M Z J E S R O H M R N N
```

TROY

PUZZLE #30

ANSWER KEY

REQUIEM FOR A DREAM | PUZZLE #31

- ○ CONTACT
- ○ DIET
- ○ DOCTOR
- ○ DRESS
- ○ DRUGS
- ○ HALLUCINATIONS
- ○ HARRY
- ○ HEROIN
- ○ HOSPITAL
- ○ INFOMERCIAL
- ○ LYING
- ○ MARION
- ○ MENTAL
- ○ MONEY
- ○ PARTY
- ○ PILLS
- ○ PRISON
- ○ PURCHASE
- ○ REFRIGERATOR
- ○ SARA
- ○ SUPPLIER
- ○ TAPPY
- ○ TIBBONS
- ○ TIM
- ○ TYRONE
- ○ _____

```
R Z R N N P L P A R T Y L N N D N L C H
L A T I P S O H B D V K N I L R L T T R
R R K X X D T H K J X L N J E Q M N P G
P V T Q R T T K F W C F Y T L M Z D C B
R F V U R O T C O D O G N A D Y T M C B
I L G G P V L M W M P I T C O N T A C T
S S T K K K D G E K W N T M P L K F M J
O N T M Q C B R C W E H N T E I D Y H R
N O I B P K C K S M R N C T M W L R R O
T I B C R I G L M E Q V A Z F Z L C P T
R T B R A X L N N M L P B B S T K K X A
Q A O L E I D O I R P N T D X A R Z M R
V N N P P I R R V Y T C K R D L R M K E
C I S Q U Y L Z E L L M A R I O N A R G
Z C R G T R N P L S T L Y T H M K M L I
R U V K L C C I P F S T R L R O M W D R
T L N M F R R H O U X K R K C N M D Y F
Y L K M K T Y Z A R S M A M Z E I D K E
M A V V H J M K Z S E M H N K Y T L N R
F H H L P D Q L G V E H L X L Q N M P N
```

REQUIEM FOR A DREAM

PUZZLE #31

ANSWER KEY

THE PASSION OF THE CHRIST | PUZZLE #32

- ○ APOSTLES
- ○ ARREST
- ○ BARABBAS
- ○ CAIAPHAS
- ○ CONDEMNED
- ○ CRIMINALS
- ○ CRUCIFIED
- ○ DEATH
- ○ GETHSEMANE
- ○ GUARDS
- ○ HANGS
- ○ HERESY
- ○ HOLY
- ○ JERUSALEM
- ○ JESUS
- ○ JEWISH
- ○ JOHN
- ○ JUDAS
- ○ MARY
- ○ PETER
- ○ PILATE
- ○ PRAYS
- ○ PRIESTS
- ○ ROMAN
- ○ SATAN
- ○ _____

```
D H J L F D K L K Y Z J E W I S H M H Q
H M S U L Y K V L K B Y T H L F M F L B
Y F U B D L T P C K R W M T K N D E L
X N S K P A H T B G M A V K Y M E L Q T
C B E F T E S T S D T M M X T I P L L R
G C J R R Y L N Z E B H N R F M C N D T
R F Q E F J K T D R R K K I E E T K L K
Q Y S S A H P A I A C R C T N N P A R B
C Y H W W H L M K K S U A A W R H P D N
O T N A T A S C C Y R C M Z I N N O W L
N K M H T A E D A C Q E R E M Z T S J M
D R T E N Z X R W Q S R S I T H Q T P Z
E S G X L R P B X H C T Z S M R P L P G
M A M U W A Z R T L S R D G F I P E T M
N B T K A J S E L N M B Y N Y N N S X D
E B P Y L R G U R G R T R A P I L A T E
D A E V L T D T R O X C D H G D M K L K
L R T C N G L S M E T F H T R F K K X S
N A E T V M D A Y Y J W Z K R N Z Z K L
N B R V Z F N C Y R G Y H O L Y L D L W
```

THE PASSION OF THE CHRIST
PUZZLE #32

ANSWER KEY

THE NOTEBOOK | PUZZLE #33

- ABANDONED
- ALLIE
- CHARMING
- CONFESSES
- CONFUSED
- DUKE
- EMBRACE
- HAMILTONS
- HANDS
- HOTEL
- INTIMATE
- LETTERS
- LON
- LURE
- MEMORIES
- NOAH
- NOTEBOOK
- NURSING
- PLANTATION
- RAIN
- REMEMBERS
- RESTAURANT
- REUNION
- SEABROOK
- SMITTEN
- _____

```
V D X N M V S P T M S K K T T H B V K K
J P R Q M N U Q T R L E Q C A T C T L K
L Z K N L T M Y B R P G I O Z R Q M V R
J E I G L N M R G L K S N R Z W H J H Y
L A T K V N E R E K D E M I O X F Q R C
R V Q O Y Z R T O E X I N I M M W H Q H
W W L F H K T O M L X L H U T R E N W J
N K F M G E B B C N B L Z K R T A M M I
D V F L R E R D M X R A K K S S E H D N
E P B S T A L P U L O N T J E V I N C T
N D B O C M P F B K G L N S A L R N C I
O M N E H T R L M M E Q A R B X R Z G M
D Y C S E S S E F N O C R E R R N L H A
N D D E S U F N O C T T U B O Z F A F T
A Q S N O T L I M A H K A M O Y N L R E
B P L A N T A T I O N X T E K D K H M W
A Y K Q H E G T K R N T S M S W T T H N
B T W M R T K R K N B Z E E X N D M X Q
D Y B U R V H V T V H K R R Z C K Z W B
K M L D J J R W R E U N I O N R M R R W
```

THE NOTEBOOK
PUZZLE #33

ANSWER KEY

SPIDERMAN | PUZZLE #34

- ○ AGILITY
- ○ BEN
- ○ BITE
- ○ CRUSH
- ○ DAILY BUGLE
- ○ ENRAGED
- ○ EXOSKELETON
- ○ FLASH
- ○ FORMULA
- ○ GLIDER
- ○ GREEN GOBLIN
- ○ HARRY
- ○ JET
- ○ KIDNAPS
- ○ MARY JANE
- ○ NORMAN
- ○ OSCORP
- ○ PERSONALITY
- ○ PETER PARKER
- ○ POWER
- ○ PROMOTER
- ○ RESPONSIBILITY
- ○ SCRAWNY
- ○ SPIDERMAN
- ○ SPIDERS
- ○ _____

```
R G R N B W Q G R E E N G O B L I N B X
P M H E T I B H N G M Q M D M Z C N L N
R Y A N W K Y F T R L T K K M K R C T O
O Q T R R O O Y T I L A N O S R E P Y T
C N R H Y R P T X K Q V T T H K K H E
S K K E M J H S R E D I P S A D R C G L
O T K U S S A M Y Y F W V R N A A N L E
F L L Y A P L N P T E T R X R I P T F K
J A G L N J O Y E N I Y F N N L R H S
L X F B L P K N R G T L T Z G Y E X O O
L D Z W G R G A S P C R I N D B T N R X
W H T R N L G M T I E F A G L U E P M E
R Y F E J E I Z N T B M Q B A G P S A Y
N K F S D T J D O W R I Y H J L Q P N K
L E B T C T K M E E K N L C L E F A Z K
F G B L F G O L D R W X B I T W M N B M
R J Y I Y R N I X A J E T N T T L D Z H
L X K N P H P G R H L Z L T P Y R I P H
R L N G X S X C R T N C L D H P N K R C
H G H J N R S R J C T L C R U S H P P V
```

SPIDERMAN
PUZZLE #34

IRONMAN | PUZZLE #35

- AFGHANISTAN
- ARC REACTOR
- ARMOR
- CHEST
- COULSON
- CRASH
- EQUIPMENT
- FLIGHT
- IRONMAN
- JARVIS
- JERICHO
- JETS
- MISSILE
- MONGER
- OBADIAH
- PEPPER
- POWER
- REPORTER
- REPULSORS
- RHODEY
- SHRAPNEL
- SUIT
- TERRORISTS
- TONY STARK
- WEAPONS
- _____

```
K J P T L R N T E R R O R I S T S R Y G
M F T M L N R H L M H M O B R K E M S B
W X R N Q E R X T D B H N J C T R N R W
G G T D V S T K N R C B C M R M R M O G
B H C J H N M T H I X R R O K A V F S C
C L T W R I M O R G V W P H R R R W L G
F H H N C Y D E N T Q E W L A C N G U M
D D E R E E J K T G R F N G T R H L P L
L M A S Y M N F D P E R L D S E E C E L
D S T K T W P S R Y O R T B Y A L R R T
H N A M N O R I I V P B K K N C I R S W
N T Q T V J K K U V X K A P O T S K H W
R B I T N F F J W Q R N S D T O S Z R H
P U M F L B X C G M E A R N I R I G A K
S Z T I P C A R N R D L J R O A M V P Z
X N G Q G H R M T K N H E L P P H N N H
L H K X D G M J E T S W M Y D H A Q E M
T Q G G M C O X M G O K X T K D L E L P
M M P J N T R H W P N O S L U O C X W K
N A T S I N A H G F A T P E P P E R T Y
```

IRONMAN
PUZZLE #35

ANSWER KEY

BATMAN BEGINS | PUZZLE #36

- ALFRED
- ANTIDOTE
- ASYLUM
- BATMAN
- BATS
- BRUCE WAYNE
- CAVE
- CRANE
- DUCARD
- EARLE
- FALCONE
- FEAR
- FOX
- GORDON
- GOTHAM
- MANOR
- MASK
- MICROWAVE
- PARENTS
- POLICE
- PRISON
- RACHEL
- THUGS
- TOXIN
- TRAIN
- _____

```
D G R T K M Q M B V K H L M H J M S T D
X W T T Y N I A R T K W Q B F N Q T E X
Q B F F T M G N T H U G S G M Z Q N N R
W K C L R C A O W Y W R P K V D Z E O G
D M P R T T F S T T N G V B M T R R C S
G K R F E B R X K H E T O P K A Z A L N
E X I N M L R B L G A C K R E Y M P A K
N C S F M H B Y L G J M I F D M Y M F X
Y R O S T A B M F O X N R L J O T H T H
A A N N M R K W U L H F N K O A N N V N
W N E L Q T F Z T T L B T N B P D T Y B
E E T F R A C H E L B N Y B A R E R E J
C Z O C T D R M M N A R B L A A O V C B
U L D K W W W T N S X N F C R L A N K R
R T I E V A C P Y T C R U L P W M Q A V
B F T D G Z D L T F E D E Y O X D G N M
Y D N C J N U W O D G F Z R B L N C T P
M R A T X M N T X C R Q C K K J P T N C
N Q T Z D Z J G I C N I R J H W L X N V
J P C L N T X R N T M K W D H K M Z W T
```

BATMAN BEGINS

PUZZLE #36

ANSWER KEY

ZOMBIELAND | PUZZLE #37

- ATTACK
- AVOIDING
- BILL MURRAY
- CLOSET
- COLUMBUS
- CRAVING
- DISGUISING
- EMBRACES
- ENCOUNTERS
- ESCALADE
- FEAR
- HOLOCAUST
- HUMMER
- KRYSTA
- MAP
- MONEY
- NOISE
- PARK
- RESTURANT
- ROCK
- STANDOFF
- TALLAHASSEE
- TRAVEL
- TWINKIES
- WICHITA
- _____

```
Y A R R U M L L I B D R N V L L G S Z T
B N Q M L N R N F K L K X B H N R E M B
R T N Y Y B B F R T L R K U I M K I H H
F N P Z F N O K W C B M M V L R O P N N
V P A G F D O C F T M M A M Y Q P N G F
J B M P N G E I V J E R M S V Y J I E N
Q H A A D I N D S R C L T T M R T W T Y
J R T M G X S I A E N A F J N E M T S D
K S F E A R N I D L G P K L S S N T U J
K C A T T A T G U I A X K T U T E K A N
R M J K Z R D A H G O C W L B U N X C W
S E C A R B M E L N S V S T M R C P O N
C L O S E T Z K G L N I A E U A O M L D
C W L M X H O W F M A L D A L N U B O M
T M T C L M H M F H H T K O T N N H L
Z N W T E T B N F Z M I A L C T T T D Q
G B B V Z P I F K Z H T K S M H E T Y L
W M A G R C E R K C R O C K S J R N L R
X R R K K F S N I L J Z B V R E S B B G
T M R T T L V W Z W D Y K V H G E X G R
```

ZOMBIELAND
PUZZLE #37

ANSWER KEY

WEDDING CRASHERS | PUZZLE #38

- ○ BECKWITH
- ○ BLUFF
- ○ CAKE
- ○ CAPITALISTS
- ○ CHARMING
- ○ CHAZ
- ○ CLEARY
- ○ CONTEND
- ○ CRASHING
- ○ DIVORCE
- ○ FISHER
- ○ GLORIA
- ○ GURU
- ○ HOBBY
- ○ JEREMY
- ○ JOHN
- ○ LOVE
- ○ MEDIATORS
- ○ PARTNERS
- ○ PICKUP
- ○ PICTURES
- ○ PRETEND
- ○ RACHEL
- ○ RELATIVES
- ○ WEDDINGS
- ○ _____

```
X G L T L H C R D S E V I T A L E R M M
K G X D W H R C P Y C T S T J R P K N
P K U G P T A K P L T Z T D N P I J J F
G R R R Y T Z I Z M E S Q M N C H J F F
B N H A U B C T F G I A H C K E H K L U
T K I R C T B G N L N T R U T T T E N L
L D R M U H L O A C W D P Y I H C N K B
R N T R R O E H N X V D W P R P N O W
E W E C R A I L F T K G K L O L T X R C
H S W I Z P H Y M B T C Q V K N L R J Y
S M A H A C M C G G E L I P W C Y G L B
I P Q C F E M Z F B T D W P E L T H G K
F Y R Z R C R A S H I N G C D R D R L G
R X K E M C M Q N G F Z R Q D Y D C H B
Z N J M Y M C Q D V T M R I N L A N K
K C N H S R O T A I D E M B N N J K W F
B N E O P A R T N E R S D B G M C E W W
N M V J N B J X B L K P T W S P N Z L L
J V O P R E T E N D W M Y R G G H L R J
G K L G C K N Z R B M D N E K E E W N L
```

WEDDING CRASHERS
PUZZLE #38

AVATAR | PUZZLE #39

- ANIMAL
- ATTACK
- AVATAR
- BANSHEE
- BOMBSHIP
- BULLDOZERS
- EYWA
- GRACE
- HOMETREE
- HUMAN
- JAKE
- MILITARY
- MO AT
- NA VI
- NEYTIRI
- NORM
- OMATICAYA
- PANDORA
- QUARITCH
- SOULS
- SUIT
- THANATOR
- TORUK
- TRIBE
- TRUDY
- _____

```
L J E L N Y N O R M N F T F T Z W R M R
F B K Y P X H J M T H A N A T O R L T P
G J A N K I X L Q C E S H J M J L N Y T
F N J H N W H M B E N O D P Q V P S N Y
L N V K L M L S H M Z U Z D K Z R H M B
R W V M Y M D S B L F L B A W E X B Q G
N R B H Z M N H Y M M S R T Z M A N W C
L Q M C O A O F R O O O T O T F V W W Y
Z K U P B M G T A M D B D G I Q A L C Z
L L C A E Q A T Z N T L M L U G T R W X
K N V T R L V T A B L D L H S K A M R L
X U R H N I J P I U Z K U Y D U R T P N
F E R B L B T P B C M M G L L K R F D Z
E L R O X Y L C Y L A L Q R M M R V T G
L R K N T A V A H N D Y T G A R R Q Y G
L A K N R T R I M K M K A Z Y C K R E T
W W T M N T V Q D I Q J F K F J E Y B N
K Y Q Q J A T M M X N M Y R A T I L I M
X E M L N C M R M R T A K N E Y T I R I
Q Y B K P K H V Y E T U S T T B B Q T N
```

AVATAR

PUZZLE #39

CHARLIE AND THE CHOCOLATE FACTORY | PUZZLE #40

- ANNOUNCED
- BOASTS
- BOAT
- BUCKET
- BUTTON
- CHARLIE
- CHILDREN
- CHOCOLATE
- COCOA
- FACTORY
- GOLDEN
- GUM
- JOE
- LUCKY
- PRIZE
- ROTTEN
- STEAL
- TICKETS
- TOUR
- TRIBE
- VIOLET
- WATERFALL
- WILLY WONKA
- WINTER
- WONKAVATOR
- _____

```
K K Z X Y R Y K N N Y T E K C U B N M M
Z L Y V R L W F K P N T I C K E T S W G
M L V K O R K I F T A O B Q N E P L R C
L K B R T F J Z L A Y C H B Z E B K W G
V R T O C Z J M O L Z J L L I N Q I W L
N D N W A T Y C T K Y C L L N O Z Q R Z
W R N N F S O R O T R W R C D T H N T T
O W E Y J C T N U K T A O E Z T J H E H
N W D T L L R S R N H C N R U T H L N
K J L H N M Z P N C Y N L E K B T W O T
A W O Y X I Z V K K U U Z R W A D W I M
V Z G D T T W R C O C I H O Z L T Q V M
A X S Y Z W R H N K R K Q T L K M R B N
T Z T R C W I N Y P N Y Q T X P T K K G
O B D N E L A Q K V T N P E D Z N H B K
R R B G D N H S L L N Z N T Y L E O J
C G D R U Q R T V C H O C O L A T E L P
D B E H R M E O T W A T E R F A L L J V
Z N P J L A Z D W P M C Z V Q J N M B L
Y C J L L V Q R T P K N M V M N K M K R
```

CHARLIE AND THE CHOCOLATE FACTORY PUZZLE #40

ANSWER KEY

NO COUNTRY FOR OLD MEN | PUZZLE #41

- ○ AIRPORT
- ○ ANTON CHIGURH
- ○ BOLT
- ○ BORDER
- ○ BUSINESSMAN
- ○ CAPTIVE
- ○ CARLA JEAN
- ○ CARSON WELLS
- ○ CASE
- ○ CATALOG
- ○ CHICKEN
- ○ COIN
- ○ DEPUTY
- ○ DESERT
- ○ DEVICE
- ○ HOSPITAL
- ○ LLEWELYN MOSS
- ○ MEXICANS
- ○ MONEY
- ○ MOTEL
- ○ ODESSA
- ○ PICKUP
- ○ PISTOL
- ○ SHERIFF BELL
- ○ SHOTGUN
- ○ _____

```
T R E S E D D C N T V K Y N S D K G M C
L P J T T K M V C Y G N M S Z P E M W T
C Q X R J O D L D K Z C O D T T C H B H
Z Y N J N E K C A T M M H D R H I S O K
N M R E D C O P R T N E C I F T V L L C
R R Y N R I A R L Y I N X T C N E L T H
R E U T N W N S L W K P D I Z K D E B R
R O D B M D T E E D M R S Y C V E W B U
W T R R M R W H C A T A L O G A P N U G
X D W P O E T L F Q R W G C H N N O S I
M H J P L B C X O K P Y C F K R M S I H
B R R L M Q W L E T O M M V Z N C R N C
T I L L C X F G V S X N K B Z A A E N
A X B M R D E P U T Y I Q J S E R C S O
L S H E R I F F B E L L P H A V L M S T
K B T L H H L V B M Y M O S R I A J M N
T C Y H K V D K J T M T S N D T J L A A
P K T P U K C I P N G E B R V P E Q N K
H D Q Q F T W G V U D F H G M A A Y M P
W L R R G L F J N O V Y Y F T C N W C Q
```

NO COUNTRY FOR OLD MEN
PUZZLE #41

ANSWER KEY

INTO THE WILD | PUZZLE #42

- ABANDONED
- ALASKA
- BUS
- CALIFORNIA
- CAMPING
- DESPERATE
- EXISTENCE
- FATE
- FRANZ
- FROZEN
- HAPPINESS
- HITCHHIKING
- ISOLATION
- JAN
- KAYAK
- LIFE
- MCCANDLESS
- NATURE
- PLANTS
- RAINEY
- REALIZATION
- SAVINGS
- STREAM
- TRAVELS
- WILD

```
E T A R E P S E D J X V L J X Q M R N F
K D L C S S Q N K A Y A K J L B E K H J
R L K U F Y A B O C Z T V V P A Z V Y J
N C B G A D L V Q I V B M L L T R N T F
H W M T T K Y R I H T M H I W K M W J K
L N M B E Q F R A N Z A Z Q I Z K I M L
N H X N S T T L D T G A L L L R R N C T
N E H M W L T K H D T S V O D L S T K H
H R Z V J L E F W I K D H Q S T W E G K
G F L O N Z G V O R E K N F R I K R N E
N S D I R D M N A N N R Y E D C Z K I R
I S Y Y F F K Y O R X L A M L E L H P U
K E L C M E X D Y L T M P I C G A Z M T
I L J A N J N B G X H A B N N P W W A A
H D Q T Q A H Z C Z K F E B P E T B C N
H N R H B T G L Q S N T F I R G Y H N K
C A F A L W Z X A T S L N M Z W R Q J W
T C Z M N L N L L I M E K Y P L A N T S
I C G T W M A J X L S V B B N Q L Y M R
H M D T K M M E Z S A I N R O F I L A C
```

INTO THE WILD
PUZZLE #42

SNATCH | PUZZLE #43

- ○ AVI
- ○ BORIS
- ○ BRICK
- ○ BRIEFCASE
- ○ CARAVAN
- ○ COLD
- ○ DIAMOND
- ○ DOUG
- ○ FIGHTER
- ○ FRANKIE
- ○ GEORGE
- ○ GOONS
- ○ GRABS
- ○ GUN
- ○ GYPSIES
- ○ INTERESTED
- ○ KNOCKS
- ○ LONDON
- ○ MICKEY
- ○ MONEY
- ○ PAWNBROKERS
- ○ TOMMY
- ○ TONY
- ○ TURKISH
- ○ TYRONE
- ○ _____

```
L N L C Y M M O T L N J M H J T G S C G
B E G R O E G J V N X K K X N O R H V N
Q M K B R I E F C A S E X Q O E Z C L T
M L G N D T M P M R W Y N N K T K F Q W
D Q N T O C M K L Z E G S O P Z K K C R
T H Y N K R B K L N G Z R K L Y L K F B
Z D Y H R P R R O D G B R T R M N H M L
M T E N F T I M N K N L T Q G N Y N T Q
L G N T N K C K T W N N M U O T H Z I B
F K D J S A K R A I Q K N D R C S N M V
X D B C Q E V P V P R R N D L R I W W R
R Y M W C K R A V J T O Z L M L K K D M
V Z K M X M D E R Z L Y B F J C R K G S
M M Q D Z M I L T A T R R N X O U S G E
F R A N K I E C W N C T L O R L T K T I
G X K O L P N K K K I G B N N D R C D S
J V H M W H R T P E R T R R P E K O O P
D G P A L P V R L C Y K D A N F B N U Y
T R R I T K R E T H G I F T B K T K G G
K L M D Y B O R I S G N M L Z S C T L R
```

SNATCH
PUZZLE #43

PRIDE AND PREJUDICE | PUZZLE #44

- BEHAVIOR
- BENNET
- BINGLEY
- CAROLINE
- CHARLOTTE
- DARCY
- DEBOURG
- ELIZABETH
- ENCOUNTER
- ESTATE
- GENEROUS
- GEORGIANA
- IMPRESSION
- JANE
- KITTY
- LETTER
- LISTENING
- LONDON
- LYDIA
- MARRY
- NETHERFIELD
- PIANO
- REALIZES
- SPARRING
- WEALTHY
- _____

```
L M T D D Q C R B F V N C T O N A I P R
K R E T N U O C N E O T E N I L O R A C
N I Y Y G B M M C D W G V T E Y L G P H
Y K T P J T R G N F E B T N F D R E L T
V N R T C T R O F O R K A L B L E N Z E
L J V M Y U L Y R W L J Z F G E A E V B
R M P E O N F G K R N K Q B I L R L A
V P M B T B I N G L E Y W J T F I O L Z
I D E L H A M G N N M N I Q D R Z U W I
M D M R N D T V I H Q J C Y F E E S C L
P K X A R Y E S N X Y X K J K H S T K E
R B R T B C H T E B N N H N B T W K C K
E F O D T R H W T Z N Y A W N E V T Z K
S B I R G A N T S O H T M C L N N T Z V
S F V N X D C K I T L L E T T E R N K B
I M A R R Y C T L D Y R F K T Y C X E L
O X H R L K N A F D T L A B Q L X J B T
N H E X N F E B I T F R N H P W Z P J L
Q P B N T W Z A H M N L P Y C F B C K H
N W X D B K J G Z L K F G N I R R A P S
```

PRIDE AND PREJUDICE
PUZZLE #44

ANSWER KEY

JENNIFER'S BODY | PUZZLE #45

- ABANDONED
- BITTEN
- CATCHES
- CHIP
- COLIN
- DEMONIC
- EVIL
- FLESH
- FOREVER
- HAIRED
- JENNIFER
- KISSES
- KNIFE
- NEEDY
- PALE
- POOL
- ROCK
- SACRIFICE
- SCHOOL
- SHOULDER
- STABBING
- THREATENS
- TRAGEDY
- VIRGIN
- VISION
- _____

```
D T Q N E T T I B Y Z V B L Z N J D S T
Q C Q M Z R L B N T F G N T T D C M N R
D N I L O C L Y W R C H I P P K R R E M
E M N N J I N Q R A R S R B B W N F T M
N N P Z V Y B E Y G E C M H F F I N A N
O W D E C M V D D E D H J R F N C N E R
D J T Q G E X P E D L O H D N J L M R R
N X N L R D R C E Y U O K E E H B J H B
A Q T O L T Z K N W O L J K F R T M T F
B K F R T V P R F P H X Q D W L I Q F W
A R C Q T W O O D S S N K G M L E A V Y
S D T Y J K C R P V S N N T K M N S H G
E N Z D D L V L P A K I X L T C M L H T
H N C X D I Y W C D B N Q N M W T K Y M
C T M F R P G R E B K Z I L V M H P B K
T H L G V T I M A K R N V F O D W A R Z
A R I Z R F O T Z J L L G W E O G L P K
C N O Q I N S N J Y N N F L M L P E X L
V K X C I T K N W R R N L N O I S I V M
D V E C K I S S E S Z R L T V F K G Z K
```

JENNIFER'S BODY
PUZZLE #45

ANSWER KEY

BLOW | PUZZLE #46

- ACCOMPLICES
- ARRESTED
- BARBARA
- BOSTON
- BUSINESS
- CALIFORNIA
- COLOMBIA
- CONNECTION
- DEMAND
- DEREK
- DIEGO
- DRUG
- FRED
- GEORGE
- HEART
- JUNG
- KRISTINA
- MIRTHA
- MONEY
- PARTY
- POLICE
- PRISON
- SENTENCED
- SMUGGLING
- TUNA
- _____

```
L K F R M M Q G H L L B D D E R F S F L
R Q Q C N D M D J N Y F L G Y W X E R Y
J L R K T Q T K N T G F Q J W N Q C Q W
U Z J B R T N K A O D L G G U R D I F C
N D Z M U L J N G N I D E M A N D L W R
G T E T W S U E K T B T X G N G W P Y T
S K P C A T I K H F V D C L R M H M K W
M D T M N D Z N J B Q M Z E J W T O N A
U L T Z I E M D E W F N I T N K J C V I
G C R J T M T L R S K K O R R N L C G N
G D D K S T P N A B S F N T T V O A E R
L W M L I W L I E J T A Z V S H M C G O
I G Q K R M B R T S R Z X P V O A P R F
N D Q M K M K R H R L C O P D I B N O I
G L B L O X A N E X Q L R T E N S T E L
M C F L J E W S G G I I D M R X N I G A
N H O W H N T R D C S N X X E R L T T C
D C K T T E K M E O K W B F K F N M L S
L L M D D M N X N M O N E Y B M D F L R
B Y T R A P N T Z J D N B A R B A R A T
```

BLOW
PUZZLE #46

ANSWER KEY

TROPIC THUNDER | PUZZLE #47

- ACTORS
- ATTEMPT
- AWARD
- CAMP
- CHARACTER
- CHINO
- COCKBURN
- CODY
- DRAGONS
- FILM
- GANG
- GROSSMAN
- HELICOPTER
- HEROIN
- JUNGLE
- LAZARUS
- MAP
- PORTNOY
- PRODUCTION
- RANSOM
- REAL
- REVEALED
- ROCKET
- SANDUSKY
- SPEEDMAN
- _____

```
R W R D K K T F C M N T K B R H Y W W N
K P B B B L K K K C G D B N P R Y N R L
L Z K K L Y H W H H N V J T K E Z R E T
Q K L D L W Z C D I T R N A M V T U T H
H M R B B R P R J N B N T T T E L B P F
H E R O I N A Q T O W T R C S A W K O L
W W T R W W M L I F E Z H U T L K C C N
H M L H A A J G L M T C R N Y E W O I A
F B Y K T U C K P N N A Q Y K D Y C L M
B M Y Q N E N T T T Z M Y K B D K L E D
N Y G G K X K M O A L M T Q O Y H N H E
Z B L R W K P C L R N N P C Q P M A C E
S E Y A O M K M O R S O H G M T G R M P
A B B J E S C C R R R H H G O N G A W S
N T G N W R S T A T R P K M S F K Q N L
D J P N Y Z K M N B A R M M N R J L D G
U F K R D C L O A M Y Q D R A G O N S N
S L F N H J Y L L N F A Y G R W H J Y H
K P R O D U C T I O N N T M D H Q K T H
Y Y B N V W V T L R E T C A R A H C P H
```

TROPIC THUNDER

PUZZLE #47

ANSWER KEY

SUPERBAD | PUZZLE #48

- ○ ALCOHOL
- ○ ANGRY
- ○ ARRESTED
- ○ BECCA
- ○ DARTMOUTH
- ○ DETERGENT
- ○ DRUNK
- ○ ESCAPE
- ○ EVAN
- ○ FAKE
- ○ FOGELL
- ○ FRANCIS
- ○ GRADUATION
- ○ JUGS
- ○ JULES
- ○ LIQUOR
- ○ MICHAELS
- ○ PARTY
- ○ POLICE
- ○ ROBBER
- ○ SCHOOL
- ○ SETH
- ○ SLATER
- ○ SQUAD
- ○ STORE
- ○ _____

```
T K T W S N D H L K M D E T S A W R N K
Y L N X L O F W G P T S I C N A R F M Z
M K K L E I T Y Q S O P C W H N N D D R
M R F D A T V T J C M L A W D R A E Q K
K M J R H A T Y J H D R I R Q R T D D R
W T A B C U Y X R O A P M C T S J R O G
T X L Q I D K W G O U N N M E Y U U B P
L H C V M A K C W L Q K O R G N Q W L M
K B O Q Y R T T T G S U R B K I T Q T P
L M H L G G Z Z X N T A R P L C B J L M
Z T O N E P Y J D H K H T K Y D T J Q M
P L L L S M S E L U J F O G E L L P B Z
R L Y Z C D E P W R F A K E W T S B D K
W E Y M A D R R R Y W X J G P L R R P W
L J B J P A W A O R V D H K A Y F F L K
N Q T B E V C L N T H D T T L K T N H W
Q F N X O B R C C G S V E Q T J A D G F
L W K N M R N R E G R R S B C V J V V M
R K T K J B J V U B Q Y W H E G N L X L
J N K P M P K J Y N D E T E R G E N T X
```

SUPERBAD

PUZZLE #48

ANSWER KEY

THE INCREDIBLE HULK | PUZZLE #49

- ABOMINATION
- ANGER
- ATTACK
- BATTLE
- BETTY ROSS
- BLOOD
- BRAZIL
- BRUCE BANNER
- CONFRONTS
- CONTROL
- CURE
- DRINK
- DRIPS
- EMIL BLONSKY
- FACTORY
- FORCE
- GAMMA
- HOOLIGANS
- HULK
- IRRADIATED
- LABORATORY
- LEAPS
- PROCEDURE
- SAMUEL STERNS
- STRIKE
- ○ _____

```
Y T T H L S J Z S S K S V T K D T T M J
T J F F P K J T S C A T T H L C L D K N
L Z K A M R N O A M K T H L R L O W D
P B E L P O R T U M L R Y L C J T O M Y
H L L H R Y T E L O R T N O C A D L H R
L C X F T A L Q M R E G N A N B E B Z O
P L N T Q S K Q R N M W W K L O T J H T
F O E S T L A B O R A T O R Y M A Z R C
C B L E M E P R O C E D U R E I I Z M A
Y T R R L R M J M R L N K P C N D T L F
Z N R E C R O I W H U L K U Z A A R Z K
S F J N B V K F L L C H R G K T R M K Q
K B M N N R Q D S B I E O K F I R T M D
R A B A M M A G S N L Z F O Y O I T R L
L T Y B L N K J T F A O A R L N R I L R
D T T E C M R J R G R R N R C I P C M F
K L L C K T P L I X N H T S B S G X E R
T E R U Z R Z M K V K N Q M K L R A F X
X Q W R M G P W E T W Z V Z P Y L N N T
C R P B T J T R D R I N K B R X L N J S
```

THE INCREDIBLE HULK
PUZZLE #49

ANSWER KEY

MOON | PUZZLE #50

- ○ BASE
- ○ BEING
- ○ CHAMBER
- ○ CLONES
- ○ CONTRACT
- ○ CRASH
- ○ CREW
- ○ EARTH
- ○ GERTY
- ○ HARVESTER
- ○ HELIUM
- ○ INFIRMARY
- ○ LUNAR
- ○ MEMORY
- ○ MODEL
- ○ PASSWORD
- ○ RESCUE
- ○ ROCKET
- ○ ROVER
- ○ SAM BELL
- ○ SLEEP
- ○ SPACESUIT
- ○ TESS
- ○ THINKS
- ○ TIME
- ○ _____

```
Y M M T J Z B W L H P F G M D L K G V T
V U C V H E D R O W S S A P W F J V M I
M I R N M B U B A S E H N M V V T H U
G L E B M X L C P W H R L R K S S E T S
X E W L Y Y L P S R L O L R R E M H Q E
R H X T R E N P O E E C E R H N P L C
R K R O D R R V K D R M B Q A O R T B A
T E M O O F E W I N L T M Z R L F H P
G E M C L R Y V C M T T A X V C L C R S
M K K J R D M C K W X H S V E N Q Y Y B
T E B W M G X T R B F M L L S T J P F E
T C K S L E E P T A K G M Z T R N T G I
Q K V N T C R H G T S L N L E Z R V N N
J T M B N F I E K N H C B R J N B G
D F I K D N D L B L E A P F M Z Y M Z N
V G M M K G T T K M C A R K T Z T F Z M
Y F N S E B Y X K B A B R T W R A N U L
M I N F I R M A R Y H N T N P G Y P K
L L B X Q W N B N Q K Z C X H O D T V V
F J K K X C F K K N Z B L R N K C B W P
```

MOON

PUZZLE #50

ANSWER KEY

Y	M	M	T	J	Z	B	W	L	H	P	F	G	M	D	L	K	G	V	T	
V	U	I	C	V	H	E	D	R	O	W	S	S	A	P	W	F	J	V	M	I
M	I	R	N	M	B	U	B	A	S	E	H	H	N	M	V	V	T	H	U	
G	L	E	B	M	X	L	C	P	W	H	R	L	R	K	S	S	E	T	S	
X	E	W	L	Y	Y	L	P	S	R	L	O	L	R	R	E	M	H	Q	E	
R	H	X	T	R	E	N	P	O	E	E	C	E	R	H	N	P	L	N	C	
R	K	R	O	D	R	R	V	K	D	R	M	B	Q	A	R	T	B	A	A	
T	E	M	O	O	F	E	W	I	N	L	T	M	Z	R	L	F	T	H	P	
G	E	M	C	L	R	Y	V	C	M	T	T	A	X	V	C	L	C	R	S	
M	K	K	J	R	D	M	C	K	W	X	H	S	V	E	N	Q	Y	Y	B	
T	E	B	W	M	G	X	T	R	B	F	M	L	L	S	T	J	P	E	E	
T	C	K	S	L	E	E	P	T	A	K	G	M	Z	T	R	N	T	G	I	
Q	K	V	N	T	C	R	H	G	T	S	N	L	E	Z	R	U	N	B	N	
J	T	M	B	N	F	I	E	K	N	C	H	C	B	R	J	N	N	B	G	
D	F	I	K	D	N	D	L	B	L	E	A	P	F	M	Z	Y	M	Z	N	
V	G	M	M	K	G	T	K	M	C	A	R	K	Z	Z	T	F	Z	M		
Y	F	N	S	E	B	Y	X	K	B	A	B	R	T	W	R	A	N	U	L	
M	I	N	F	I	R	M	A	R	Y	T	H	N	T	N	P	G	Y	P	K	
L	L	B	X	Q	W	N	B	N	Q	K	Z	C	X	H	O	D	T	V	V	
F	J	K	K	X	C	F	K	K	N	Z	B	L	R	N	K	C	B	W	P	

www.ingramcontent.com/pod-product-compliance
Lightning Source LLC
Chambersburg PA
CBHW080621190526
45169CB00009B/3253